历代法书
碑帖经典

吴昌硕作品

故宫博物院 编
故宫出版社

出版说明

二〇一三年，教育部制定颁发了《中小学书法教育指导纲要》（以下简称《纲要》），明确提出要推进中小学书法教育，传承中华民族优秀传统文化，对各级教育部门、教师书法都做了具体要求。书法教育已经成为全面实施素质教育的一项明确要求。故宫博物院藏有最佳的历代法书碑帖孤本、珍本，这些正是书法爱好者临习的最佳范本，涵盖了教育部制定的《纲要》推荐书目中的绝大多数，出版一部与《纲要》匹配的版本好、质量佳、图版清晰的书法字帖，更好地推广传统文化，是本系列图书的选题初衷。

本系列图书，是完全按照教育部《纲要》推荐的书目而编辑，作为供中小学生临摹学习书法的范本，在临习的过程中供初学者了解、熟识碑帖撰写的内容，掌握古文，对扩大、丰富读者的传统文化知识是有所帮助的。增加释文与标点，方便临习者使用与学习，是本书的一大特色。

本系列图书在编辑过程中，遵从以下原则：

一、释文用字依从现代汉语用字规范，参考《现代汉语词典》（第七版）、《汉语大字典》。

二、古代碑刻拓本多为剪裱本册页装，存在语句次序颠倒、丢字、落字、语句不通的情况，释文尊重现选拓本原状顺序，缺、丢字则根据全拓本或其他版本予以备注说明，方便读者阅读，理解原碑文意。

三、碑刻拓本中残损严重、残缺之字以□框注。

此后，还将陆续推出历代名家的其他珍贵墨迹与碑帖拓本，方便读者临摹、欣赏与研究。

编者 二〇一八年七月

简 介

《吴昌硕作品》，精选吴昌硕代表作《篆书临石鼓文》轴。纸本，纵一四九·五厘米，横八一·五厘米。吴昌硕（一八四四—一九二七年），是晚清民国时期的艺术巨匠。初名俊，后更名俊卿，字昌硕，署名仓石、昌石，别号很多，如缶庐、老缶、缶道人、苦铁、破荷亭长、五湖印丐等。他曾任西泠印社的首任社长，是「海上画派」的代表人物，是对近现代书画家影响最大的艺术大家之一。

《石鼓文》是中国现存最早的一组刻石文字，是刻于鼓形石头上的篆书文字。每鼓上有四言诗一首，记载秦君游猎的事迹，所以又名「猎碣」。原石现藏故宫博物院。

吴昌硕的作品具有刚柔并济、金石气浓烈且书写流畅的特点，具有强烈的韵律美感和苍劲朴茂的意趣。吴昌硕在《石鼓文》书法方面取得了非常高的艺术成就，成为当时研精《石鼓文》的重要代表。

此件《篆书临石鼓文》轴，书写于一九一五年。字体稳健，章法参差错落，用笔浑厚朴茂，笔画沉稳流畅，墨色厚润枯劲，是吴昌硕晚年篆书代表作。现藏故宫博物院。

田车孔安鋚勒既简左骖旛旛右骖騝騝逰以隓于原遊止陕宫车其写秀弓寺射麋豕孔庶麀鹿麌麌雉兔其又旛其燹大出各亚吴执而勿射庶趍趍君子迨乐。

又临猎碣第三。

（正文为篆书临《石鼓文》，左侧为行书题跋款识，钤印数方）

4

田车孔安

旛旛右骖騝騝

田車孔安 旛旛右驂騝騝

鑒勒既

遊以隨

簡左工

驂

于

遢

還

邍

逊

此陕宫车

廪豕孔庶

其宾学
鹿麃雉

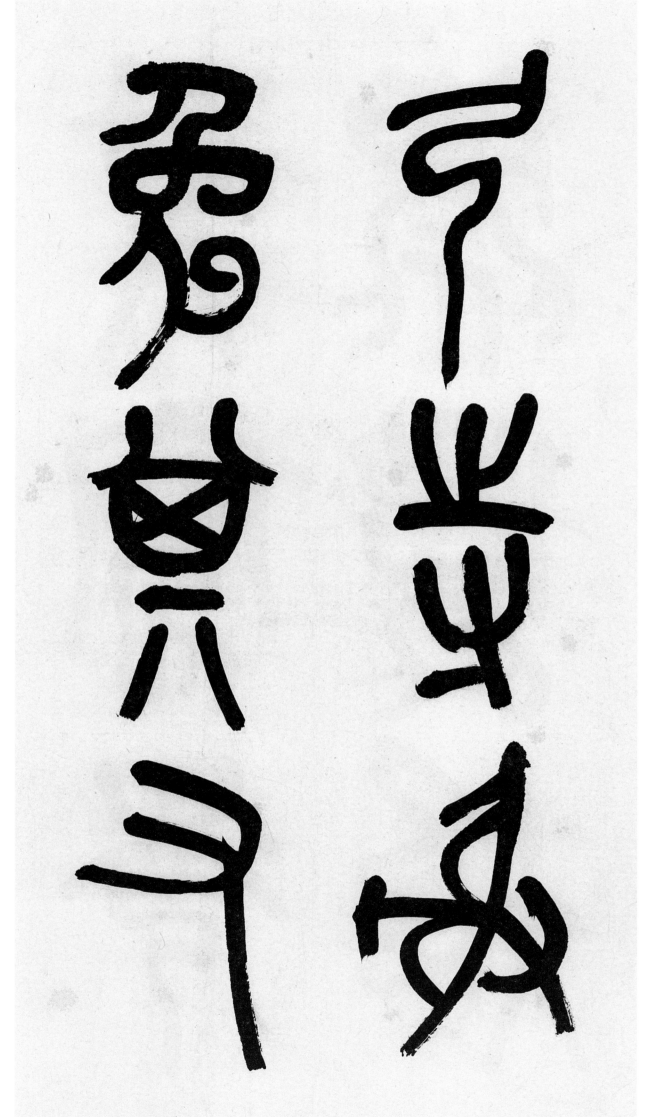

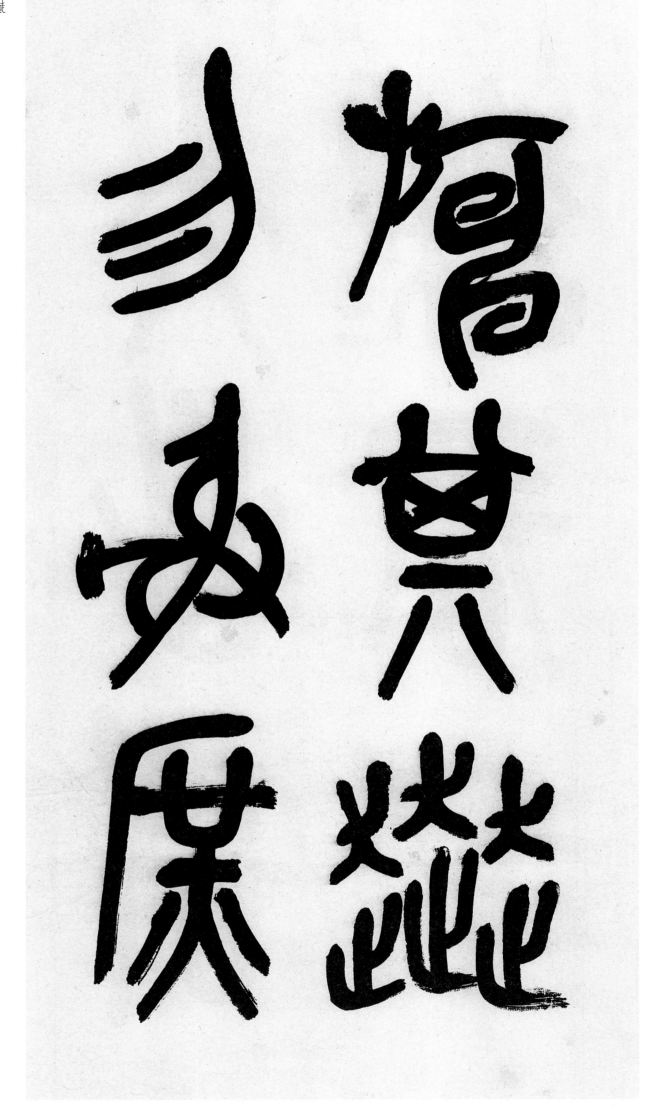

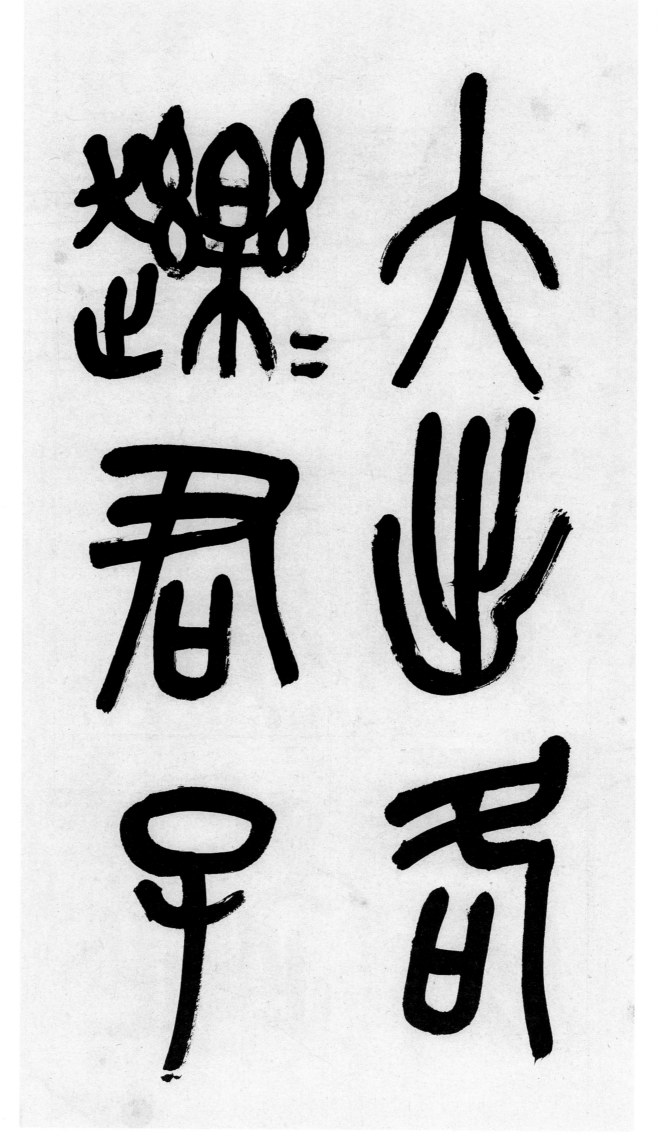

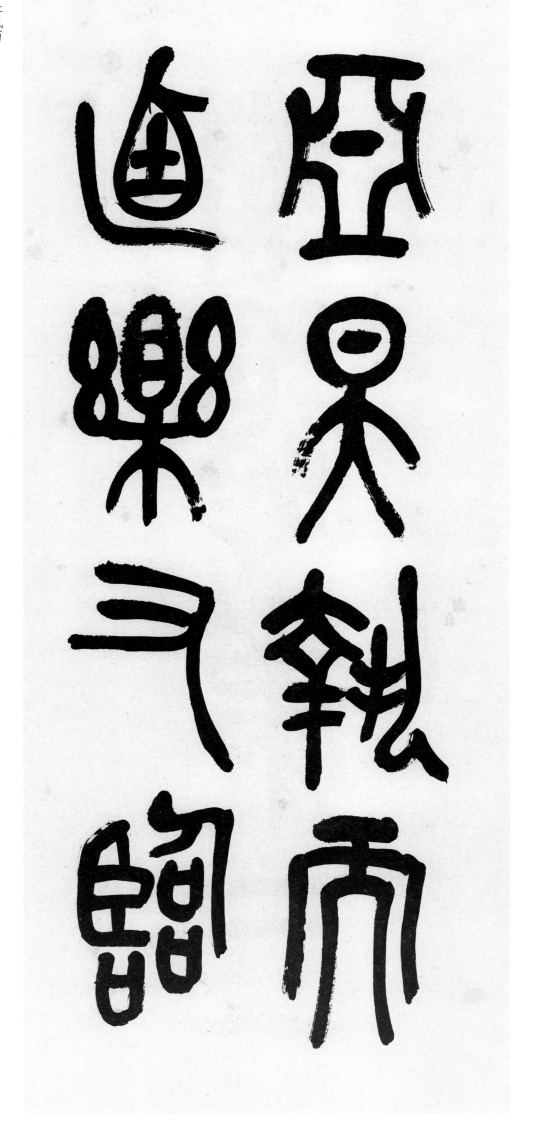

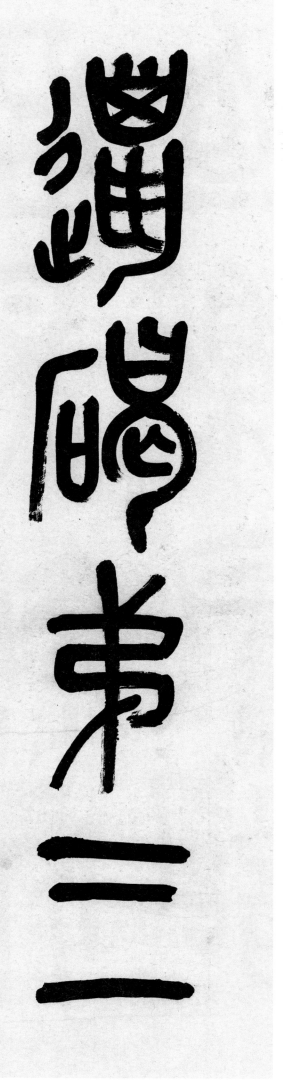

吾家頼父先生嘗謂臨石鼓宜重嚴不不滯
宜虛宕宕而不弱近時作者唯皋文張先生能之缶
願學焉而已乙卯夏五月客滬上吳昌碩

吾家赖父先生尝谓，临石鼓宜重严不（应为「而」）不滞，
宜虚宕而不弱。近时作者唯皋文张先生能之，缶
愿学焉而已。乙卯夏五月，客沪上，吴昌硕。

图书在版编目（CIP）数据

吴昌硕作品 / 赵国英主编 ; 故宫博物院编 .— 北京：
故宫出版社 , 2018.7
（历代法书碑帖经典）
ISBN 978-7-5134-1146-2

Ⅰ.① 王… Ⅱ.① 赵…② 故… Ⅲ.① 汉字—法书—
作品集—中国—近代 Ⅳ.① J292.27

中国版本图书馆 CIP 数据核字（2018）第 167839 号

历代法书碑帖经典

吴昌硕作品

出 版 人：王亚民

主 　 编：赵国英

副 主 编：王　静

责任编辑：王　静

装帧设计：王　梓

责任印制：马静波　　顾从辉

图片提供：故宫博物院资料部

出版发行：故宫出版社

　　　　　地址：北京市东城区景山前街4号　邮编：100009
　　　　　电话：010-85007808　010-85007816　传真：010-65129479
　　　　　网址：www.culturefc.cn
　　　　　邮箱：ggcb@culturefc.cn

制 　 版：北京印艺启航文化发展有限公司

印 　 刷：北京启航东方印刷有限公司

开 　 本：787毫米×1092毫米　1/8

印 　 张：2

字 　 数：2千字

图 　 数：12

版 　 次：2018年7月第1版
　　　　　2018年7月第1次印刷

书 　 号：ISBN 978-7-5134-1146-2

定 　 价：30.00元